快樂塗鴉畫

陸地動物

①

圖‧文◎林怡騰

目錄（ㄇㄨ˙　ㄌㄨ˙）

85種以上可愛造型教你畫

亞洲熱帶雨林區

《04》

沙漠動物區

《15》

非洲草原區

《18》

兒童動物區《41》

目錄

3

溫帶動物區《58》

台灣鄉土動物區《71》

澳洲動物區《82》

爬蟲動物區《86》

附錄

跟我一起畫

亞ㄚˇ 洲ㄓㄡ 象ㄒㄧㄤˋ

牠是大力士能搬運木頭，
而長長的鼻子就像人類的
雙手一樣重要，耳朵像大
扇子，四腳有如圓柱，林
旺爺爺是我們的前輩喔！

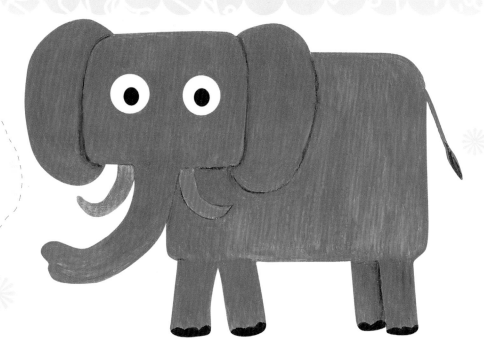

① 正方形下缺個口

② 缺口連出彎彎鼻

③ 左右大耳尖象牙

④ 大大方形的身體

⑤ 粗粗前腳像圓柱

⑥ 四隻腳和細尾巴

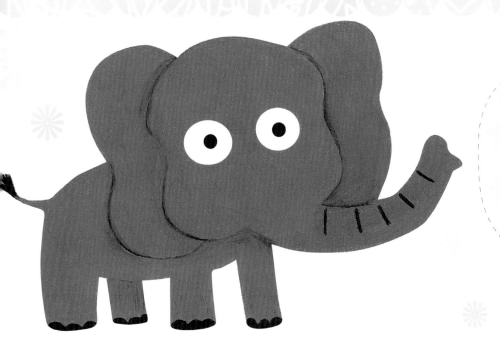

動物小知識

亞`ㄧㄚ`洲`ㄓㄡ`象`ㄒㄧㄤ`

天氣好熱喔～用長長的鼻子吸些水，再噴到身上來涼快一下。過河時，也只要將鼻子高高舉起就不怕淹到水了。

① 胖胖葫蘆下缺口

② 彎彎長鼻二眼圓

③ 大大耳朵像翅膀

④ 二隻前腳頭下站

⑤ 彎出一座拱形橋

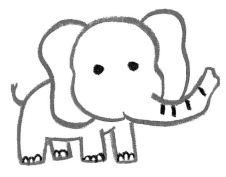

⑥ 四隻短腳尾巴小

跟我一起畫

老虎

孟加拉虎，又名印度虎。
吼~在遠處都可以聽得見，我
喜歡獨來獨往，雖然跑得不
快，但卻都能很有技巧的捕獲
獵物，大多在夜間捕食。

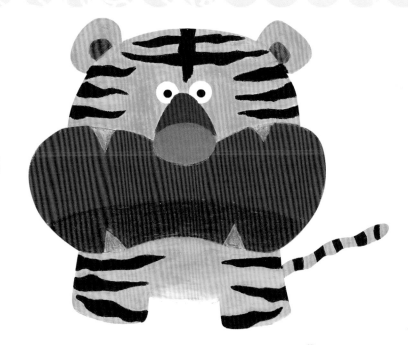

① 一個橢圓上尖角

② 張開大嘴像艘船

③ 半圓大臉二小耳

④ 二隻前腿和細尾

⑤ 二個眼睛四尖牙

⑥ 黑色紋路一條條

動物小知識

孟ㄇㄥ 加ㄐㄧㄚ 拉ㄌㄚ 虎ㄏㄨ

我住在非洲地區，在雨林、草原和沼澤的地方，要小心有我的出沒；土黃色的身體，夾帶著黑色條紋，靜悄悄的躲在草叢內，或潛伏在水中，看不出是我！

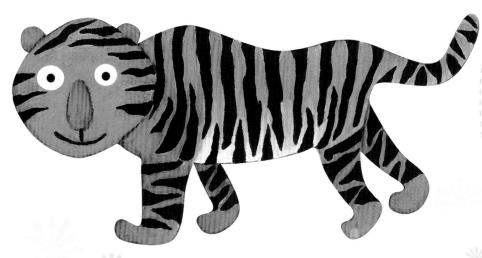

① 方方大臉歪歪斜

② 小耳長鼻眼和嘴

③ 波浪線連頭和尾

④ 二腳長靴弧線連

⑤ 一隻老虎四隻腳

⑥ 黑色虎斑一條條

 跟我一起畫

花　豹

錢~就在我身上，因為我的身上長了許多古代銅錢，所以人們就叫我金錢豹，沒事就在樹上等待獵物的來臨。

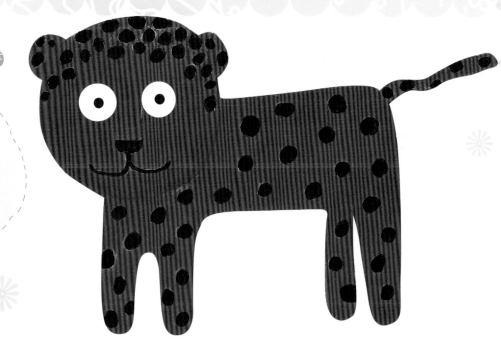

① 一個大又圓的臉

② 頭上小小半圓耳

③ 二眼長鼻勾勾嘴

④ 頭後一座單拱橋

⑤ 四隻腳和長尾巴

⑥ 身上佈滿小銅板

亞熱帶雨林區《9》

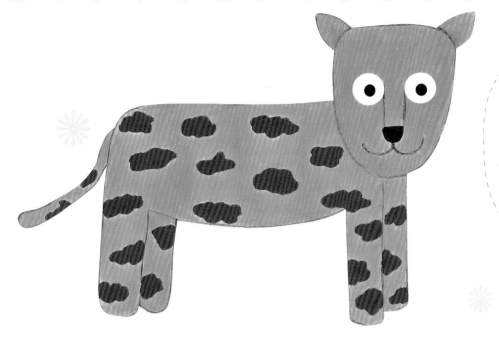

動物小知識

雲ㄩㄣˊ 豹ㄅㄠˋ

雲豹～能看到牠的地方有台灣、東南亞等地，最大的特徵是身上有著像雲的斑紋，雖然個子小但有一身的好本領。

① 一個三角瓜子臉

② 二個尖耳頭上長

③ 長長鼻子眼和嘴

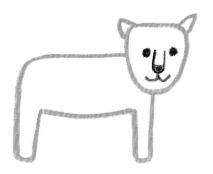

④ 畫出一座單拱橋

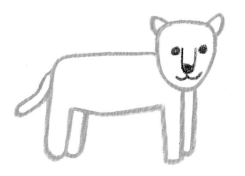

⑤ 四隻腳和長尾巴

⑥ 身上好多小雲朵

馬來貘

馬來貘～屬於哺乳類的動物，有個黑色的胖身體，白白的肚子和小小的嘴巴，像嬰兒穿著尿布一樣，可愛極了！

① 長長的頭像手套

② 小耳朵和大眼睛

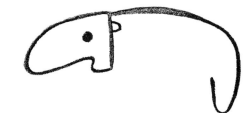

③ 拋出彎線勾上來

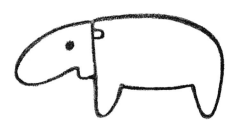

④ 頭腳相連像拱橋

⑤ 四隻腳短短圓圓

⑥ 穿上尿布到處晃

動物小知識

長臂猿猴

握！握！握！

我的叫聲大聲又洪亮，最愛整天盪來盪去的，因為我的手臂比別種猿猴還要長，總能比他們更快達到目的地。

① 一朵三瓣圓小花　② 小花外有大圓圈　③ 有眼有鼻也有嘴　④ 伸出長長的手臂

⑤ 向上伸出左手臂　⑥ 二隻短腳縮起來　⑦ 拉著藤蔓向前晃

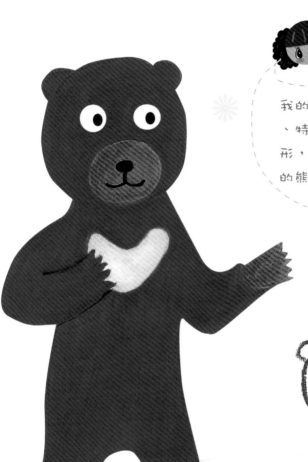

 跟我一起畫

馬ㄇㄚˇ 來ㄌㄞˊ 熊ㄒㄩㄥˊ

我的頭很大、身體棕黑色、特別有胸前白色的飛靶形,但是我卻是世界上最小的熊,體重也是最輕盈的。

① 一個大大的圓圈

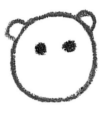

② 二個小耳和小眼

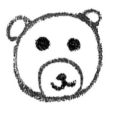

③ 圓形鼻子彎彎嘴

④ 二隻彎手頭下連

⑤ 長長身體連二腳

⑥ 胸前打個白色勾

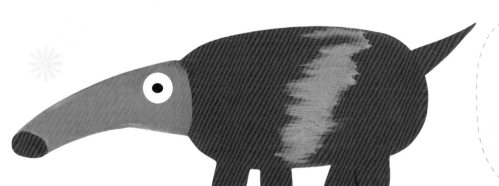

動物小知識

食 蟻 獸

我的名字叫食蟻獸,聽這個名字就知道我愛吃白蟻、螞蟻。因為我的舌頭比較細長,所以方便從螞蟻洞之中找到螞蟻吃。

① 一個小小的圓圈

② 前尖後寬扇子連

③ 黑黑眼睛圓又圓

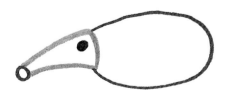

④ 大大橢圓連扇前

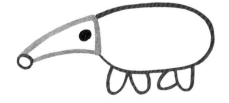

⑤ 四隻小腳站圓下

⑥ 加上尖尖小尾巴

跟我一起畫

犰狳 くヌˊ ㄩˊ

我生在中南美洲，身穿厚厚的盔甲，每當遇到有狀況時，可以防禦敵人的攻擊，也可以在逃入洞穴以後，將洞口緊緊地堵起來，保護自己的安全。

① 一個彎彎大豌豆

② 上面冒出小圓頭

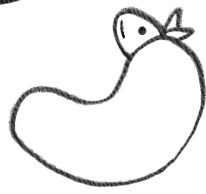

③ 二個尖尖小耳朵

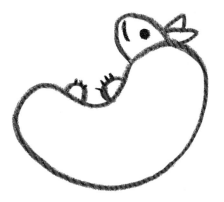

④ 半圓腳有細長爪

⑤ 長長尾巴圓胖胖

⑥ 一格一格的鱗甲

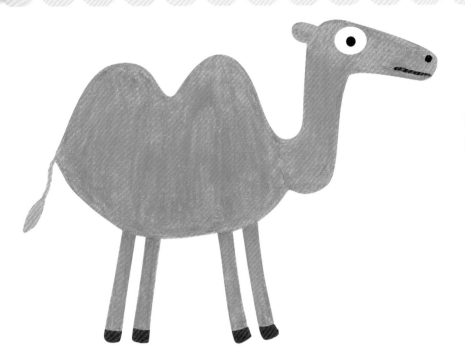

 動物小知識

雙峰駱駝

茫茫的沙漠上，只有我能克服這種環境。而且我的背上有兩個駝峰，適合住在亞洲的沙漠中，人們稱我"沙漠之舟"，專靠我在沙漠上行走。

① 一個長長半橢圓

② 小小耳朵和眼鼻

③ 向下彎出長脖子

④ 連出二座小山丘

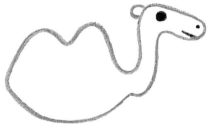

⑤ 彎彎弧線二端連

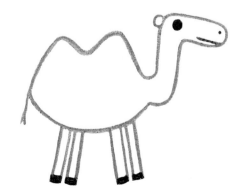

⑥ 細長腳像火柴棒

 跟我一起畫

劍ㄐㄧㄢˋ 角ㄐㄧㄠˇ 羚ㄌㄧㄥˊ 羊ㄧㄤˊ

羚羊有很多種類，但是每一種羚羊的身體都是特別輕巧與敏捷，四隻腳細長跑的特別的快速，頭上都長有像劍一般的羊角，我們依角的特徵來為牠命名。

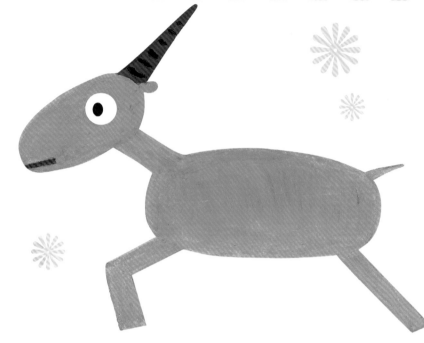

① 長橢圓缺一個口

② 連著二線成脖子

③ 再加一個大橢圓

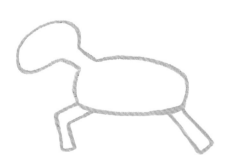

④ 前腳彎彎後腳直

⑤ 小耳眼嘴和尾巴

⑥ 像劍尖銳的羊角

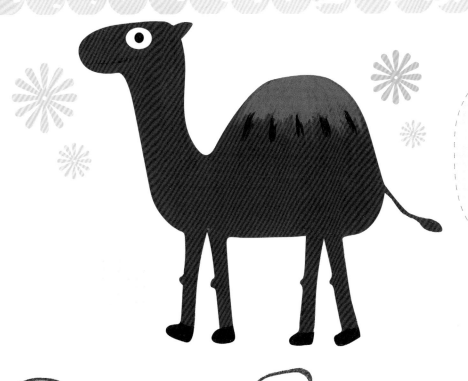

動物小知識

單（ㄉㄢ）峰（ㄈㄥ）駱（ㄌㄨㄛ）駝（ㄊㄨㄛ）

別以為我們的駝峰裡頭是水，其實是很多的脂肪所組成的，每當口渴時，那些脂肪會自動分解成水分和營養，使我們在沙漠中還能自在的生活！

① 橢圓頭連長脖子

② 連成一個小山丘

③ 二端相連像煙斗

④ 伸出細細二腳長

⑤ 一共四隻腳站立

⑥ 小小耳朵和尾巴

埃ㄞˇ及ㄐㄧˊ長ㄔㄤˊ尾ㄨㄟˇ刺ㄘˋ蝟ㄨㄟˋ

我的背上長滿尖尖的刺,只要
遇到任何危險或狀況,就會讓
他好看。但其實我的個性是非
常溫馴的,很多歐洲人都把我
當作寵物來飼養,成為家中
的小寶貝!

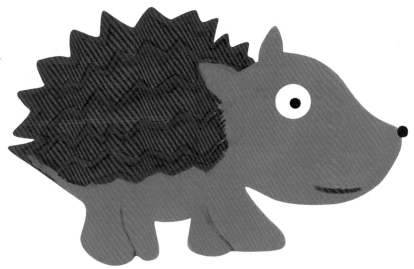

① 一片葉子缺一半

② 前有鼻子後有眼

③ 上有尖耳下彎嘴

④ 沿著下巴畫上腳

⑤ 刺刺身體連頭腳

⑥ 一道道的刺尖尖

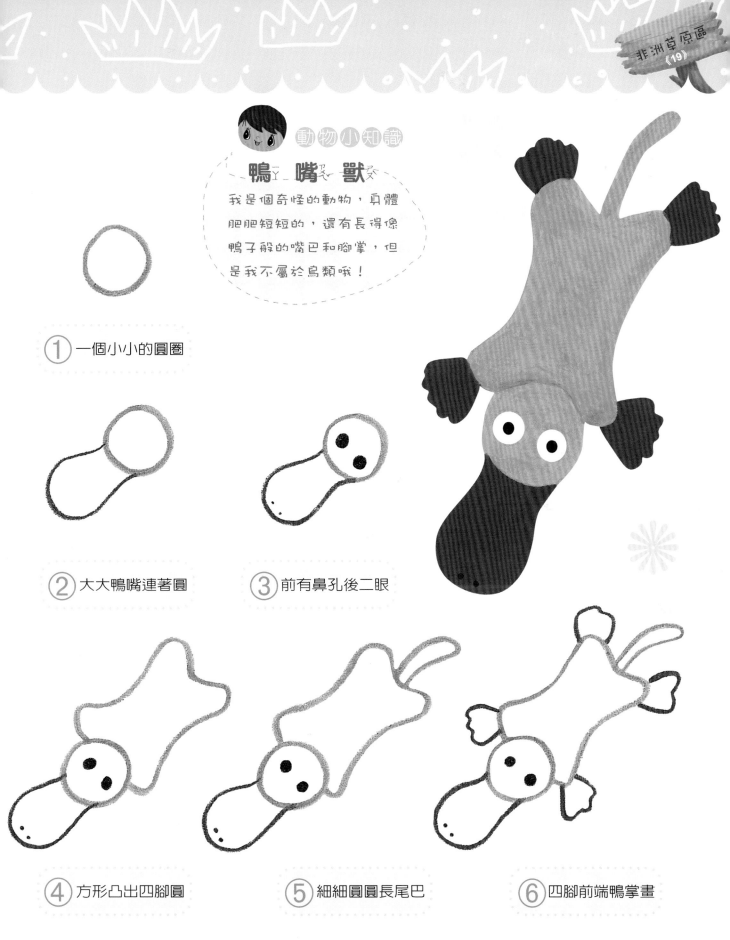

動物小知識

鴨ㄚ 嘴ㄗㄟˇ 獸ㄕㄡˋ

我是個奇怪的動物，身體肥肥短短的，還有長得像鴨子般的嘴巴和腳掌，但是我不屬於鳥類哦！

① 一個小小的圓圈

② 大大鴨嘴連著圓

③ 前有鼻孔後二眼

④ 方形凸出四腳圓

⑤ 細細圓圓長尾巴

⑥ 四腳前端鴨掌畫

跟我一起畫

跳鼠

跳鼠正式名稱為抽筋鼠，是個過動兒，總是跑著轉圈圈又甩頭。他們什麼也聽不見，大部份的時間都在轉圈圈，常被當作寵物飼養。

① 一個橢圓缺一塊

② 伸出一對尖尖耳

③ 前有鼻子上有眼

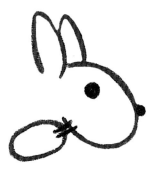

④ 橢圓小手二線爪

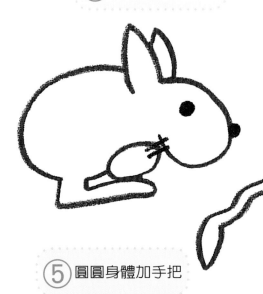

⑤ 圓圓身體加手把

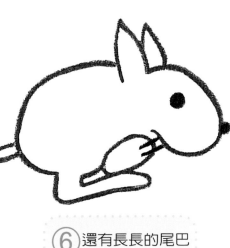

⑥ 還有長長的尾巴

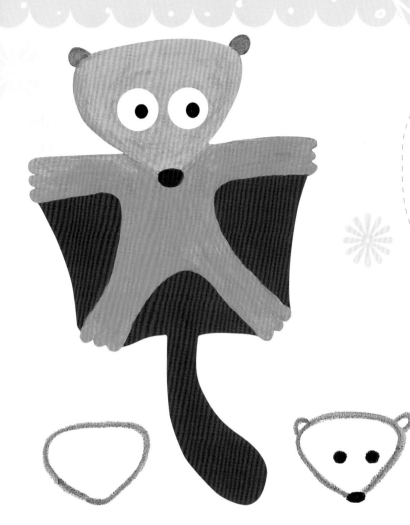

 動物小知識

飛鼠

飛呀~我可以從高處往低處飛，就像傳滑翔翼只會採取滑翔方式，有點潔癖的我很愛乾淨，白天躲在家裡，晚上就到處練習滑翔技術！

① 倒立三角瓜子臉

② 小小耳朵鼻和眼

③ 左邊畫出手和腳

④ 右邊手腳與左連

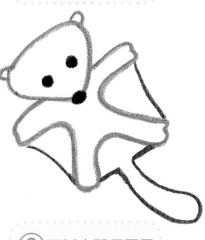

⑤ 二條弧線連手腳

⑥ 兩腳中間長尾巴

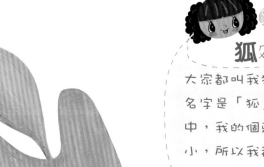

大家都叫我狐狸，其實我的名字是「狐」。在肉食動物中，我的個頭最小、力氣也小，所以我都是使用使倆才能捉獵物和預防強敵。

① 一個橢圓凸尖角

② 二個小耳彎彎眼

③ 黑鼻子上長鬍子

④ 前面伸出兩小手

⑤ 後面身體二腳連

⑥ 長長尾巴像葉子

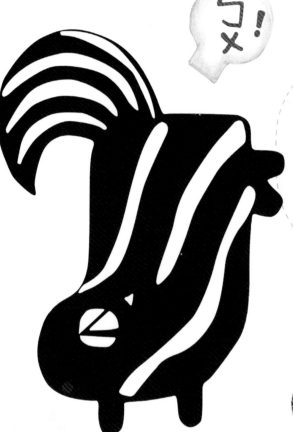

動物小知識

臭鼬

恩～好臭喔！身上皮毛黑白分明的臭鼬，特別引人注意，遇到敵人時，就放出臭臭的屁，把對方趕跑！

① 一隻大大的雨鞋

② 小小耳朵圓圓眼

③ 短短小腳彎彎尾

④ 加上黑白的花紋

⑤ 一個燈泡朝天飛

⑥ ㄆㄨ的一聲臭死你

 跟我一起畫

環尾狐猴

我住在馬達加斯加,那裡的環境適合各種動物的生長。常常在白天時找同伴一起在這個島中進行探險遊戲。

① 一個圓臉二尖耳

② 有眼有鼻也有嘴

③ 伸出長長二隻手

④ 弧線連接成肚皮

⑤ 兩邊下彎連二腳

⑥ 粗粗長長圓尾巴

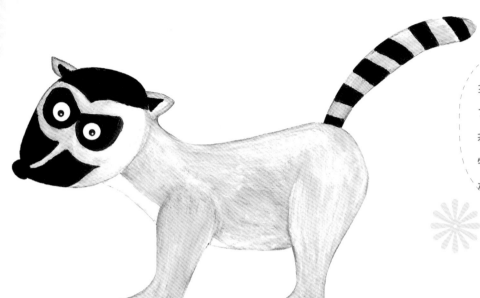

動物小知識

環尾狐猴

我的身體是棕灰色的、白色肚子和黑白的尾巴，屬於狐猴科，為瀕臨絕種保育類野生動物。住在非洲旁邊的馬達加斯加島上，生活自在又逍遙！

① 一個橢圓缺個口

② 上有尖耳前有鼻

③ 戴上眼鏡和面具

④ 弧線連頭與前腳

⑤ 波浪線連頭和腳

⑥ 一條尾巴疊線畫

紅ㄏㄨㄥ 毛ㄇㄠ 猩ㄒㄧㄥ 猩ㄒㄧㄥ

其實我和黑猩猩一樣，只是身上披著紅毛，所以我就叫紅毛猩猩。平常喜歡在樹上活動，很少到地面來，也是屬於瀕臨絕種的保育類動物，是森林中的智者！

① 畫一個大大的臉

② 皺紋二眼二鼻嘴

③ 一個半圓加外圈

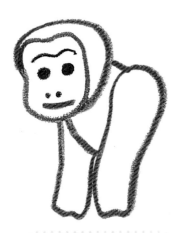

④ 上半身和兩隻手

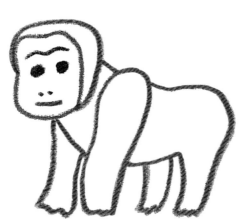

⑤ 屁股翹翹二隻腳

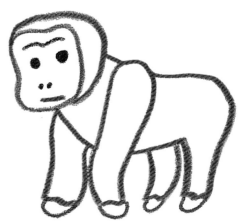

⑥ 畫出腳掌和手掌

動物小知識

金（ㄐㄧㄣ） 剛（ㄍㄤ）

別看我的個子高壯又嚇人，其實個性溫和又膽小，只會用搥胸來嚇唬敵人，美國人把我當主角拍成一部名叫"金剛"的電影，叫好又叫座！

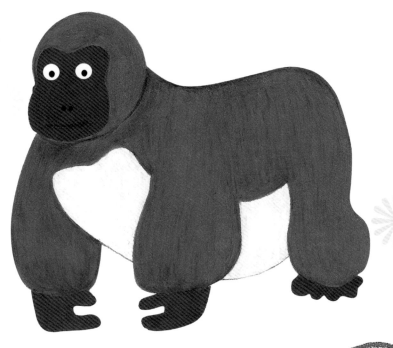

① 大大圓上凸二圓

② 二眼二鼻和大嘴

③ 圓圓腦勺像圓球

④ 長長彎勾下有手

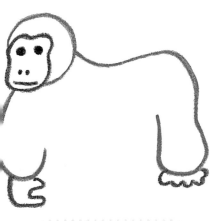

⑤ 波浪線連頭與腳

⑥ 大大手腳像衣袖

⑦ 胸前弧線彎又長

跟我一起畫

彩ち面ㄇㄢ山ㄕㄢ魈ㄒㄠ

我的臉像劃上七色彩妝的拂拂，但是脾氣不好，常流露出一副兇惡的臉，叫聲更讓人不寒而慄，力氣大到都敢與獅子比較一番。

① 大蛋包平頭小蛋

② 長鼻左右翅膀搧

③ 二點圓眼彎彎嘴

④ 伸出二手細長長

⑤ 一條弧線向後拋

⑥ 畫出後腳連前腳

⑦ 又長又細的尾巴

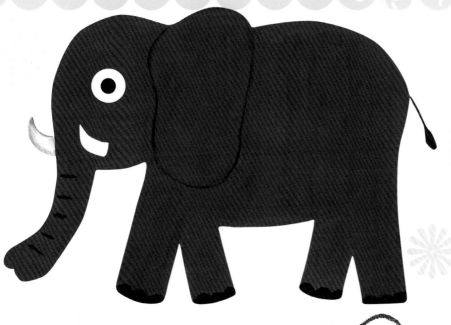

動物小知識

非ㄈㄟ 洲ㄓㄡ 象ㄒㄧㄤ

非洲象是現存陸地上最大的動物，牠與亞洲象不同在於：耳朵比亞洲象大；不論雌雄都有象牙外露；鼻子比亞洲象還長，個子當然也比亞洲象還高大囉！

① 大大耳朵像豌豆

② 拋出彎彎細長鼻

③ 象牙長長兩邊長

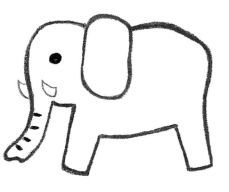

④ 連起一座大拱橋

⑤ 四隻大腳像圓柱

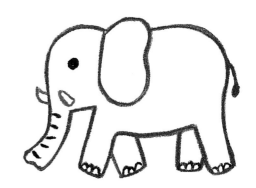

⑥ 小小指甲短尾巴

非洲草原區
《30》

跟我一起畫

格利威斑馬

牠和另一種斑馬不同的地方-全身黑白條紋是細密的且有點彎曲、條紋垂直,頭較大、腿較長。小朋友容易搞混,所以請大人們分清楚我們的不同!

① 二小圓連半橢圓

② 前有直線後有眼

③ 一條波浪連後腿

④ 頭尾相連像拱橋

⑤ 短鬃毛和細尾巴

⑥ 黑白線條身上畫

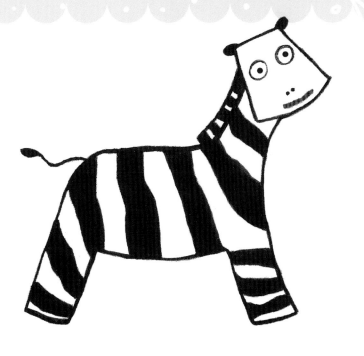

動物小知識

查ㄔㄚˊ普ㄆㄨˇ曼ㄇㄢˋ斑ㄅㄢ馬ㄇㄚˇ

我的身上有著一樣粗細的黑白條紋,所以人類採用這美麗大方的圖案做斑馬線,讓好像斑馬線一樣的我,也感到非常驕傲。

① 一個方臉像扇子

② 二個小耳和眼鼻

③ 從頭連出波浪線

④ 二端相連單拱橋

⑤ 短短鬃毛和尾巴

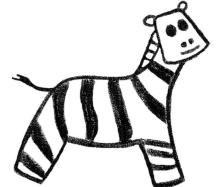

⑥ 斑馬線一黑一白

跟我一起畫

河ʔ 馬ʔ

啊～張開大嘴巴，打個懶懶的哈欠，跟著暖和的大太陽做個舒服的SPA，一邊啃著我最愛的水草，真是人生一大樂事啊！

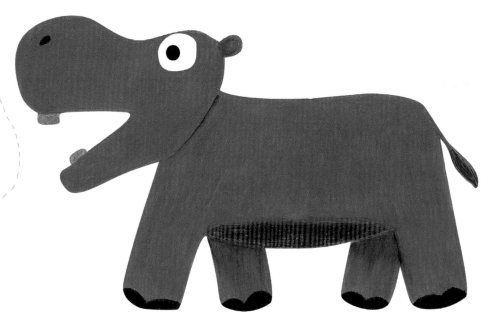

① 一個手套橫著擺

③ 上下二顆大門牙

② 小小耳朵大大眼

④ 身連一座單拱橋

⑤ 粗粗短短四隻腳

⑥ 小小尾巴和指甲

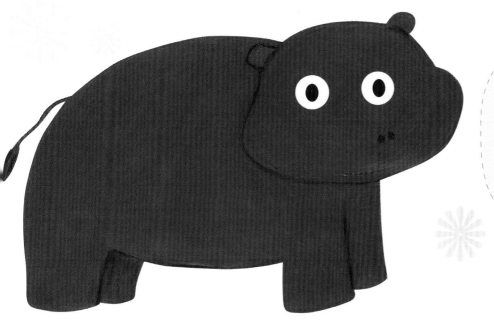

動物小知識

河ん馬ひ

我是傷怕熱的河馬，平常愛泡在水中，偶而到路上來活動一下。假如上岸的時間過長，我的身體表面上會有一塊塊紅紅的，像過敏一樣呢！

① 一條彎彎的弧線

② 連著半個大橢圓

③ 小小耳朵眼鼻嘴

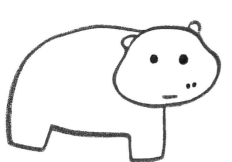

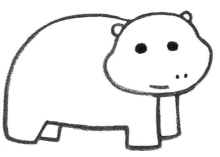

④ 彎彎身體單拱橋

⑤ 一隻犀牛四隻腳

⑥ 還有細細小尾巴

跟我一起畫

犀ㄒㄧ 牛ㄋㄧㄡˊ

我堅硬的身體像是穿上
鎧甲的古代武士，但不
足的地方卻是個大近視
眼，連幾公尺的樹都看
不清楚，還好身體夠堅
硬不然就撞的滿身傷
了！

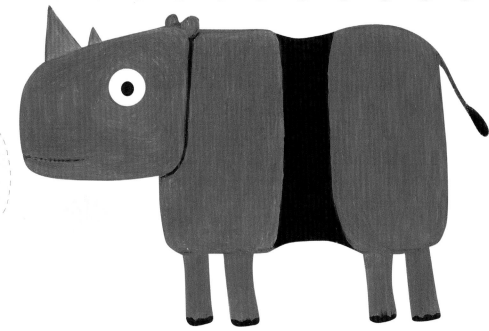

① 前細後寬方形臉

② 上有小山二小耳

③ 頭後連著長方形

④ 細細腰身二短線

⑤ 長長方形相連接

⑥ 四隻細腳和短尾

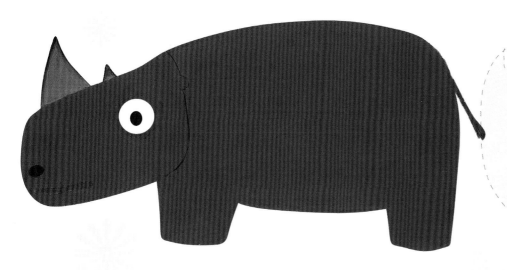

動物小知識

犀^T牛

我叫犀牛,但是不屬於牛科,屬於犀牛科。平常我的脾氣很溫和,一旦惹到我的時候就連獅子、老虎都害怕呢!

① 斜斜長方形的頭

② 一大一小山連頭

③ 小耳連的大弧線

④ 頭連線像單拱橋

⑤ 小小眼睛和嘴鼻

⑥ 又細又短小尾巴

跟我一起畫

長頸鹿

我的脖子很長，其中與人一樣有七塊頸椎骨，只不過每一塊都很長。但是令人討厭的是每次喝水都必須挪動前腳，才能勉強低下頭來喝水。

① 一個小小方形臉

② 有眼有鼻微笑嘴

③ 二角圓頭二小耳

④ 長長脖子連拱橋

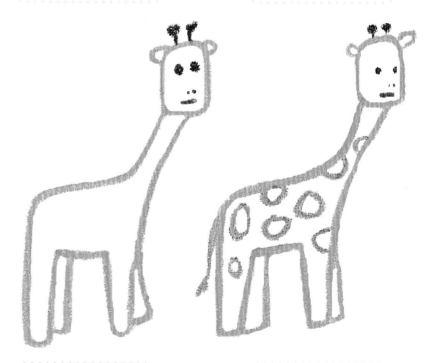

⑤ 長頸鹿有四隻腳

⑥ 細尾巴雲朵斑點

動物小知識

長頸鹿

世界上最高的動物就是我了。有長長的脖子和四隻腿,每當站在草原上都能看得好遠,也可以享受到新鮮的嫩葉。

① 一個橢圓畫一半

② 直直脖子身體彎

③ 兩端連起像湯匙

④ 四隻長腳直又直

⑤ 背有毛毛頭二角

⑥ 二個小耳圓圓眼

⑥ 身上好多小雲朵

⑥ 短短尾巴甩呀甩

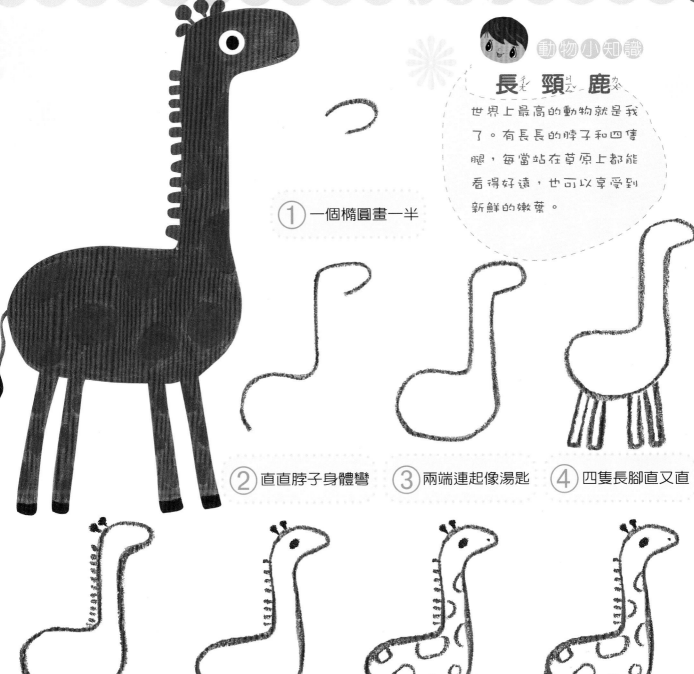

獅 子

我是獅子王,在非洲地區沒有人不知我的厲害。但是也有美中不足的地方,就是不會游泳和爬樹,獵物只要跑到水中或樹上,我就只好放棄或另找尋別的動物。

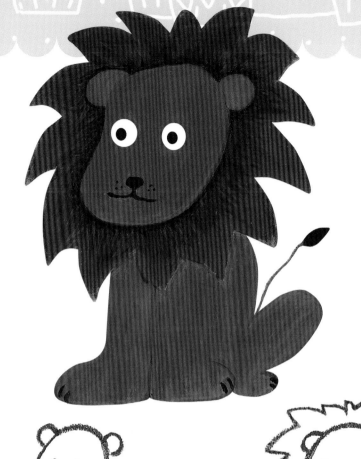

① 一張大臉像土司

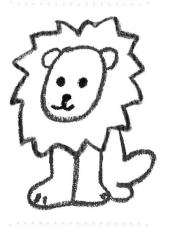

② 圓圓小耳鼻和眼

③ 亂亂頭髮圍著頭

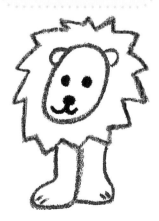

④ 伸出二腳直直站

⑤ 後腿彎彎身體連

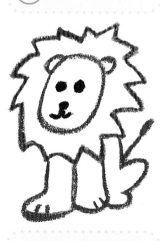

⑥ 細又長的尾巴搖

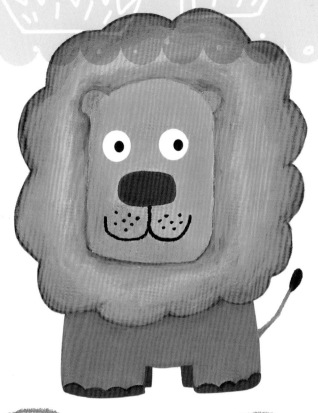

動物小知識

獅ㄕ 子ㄗ

獅子是貓科中最大的動物，有鋒利的爪子和能驚天動地的獅吼，威風凜凜的高傲性格，稱霸整個非洲大草原。

① 方方的臉像土司

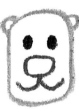

② 二個小耳和大鼻

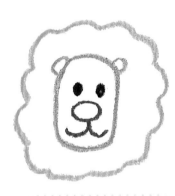

③ 鬃毛像大大雲朵

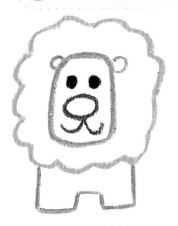

④ 胸前二腳像拱橋

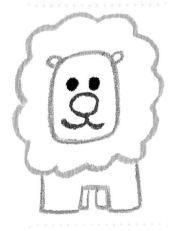

⑤ 一隻獅子四隻腳

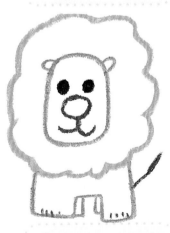

⑥ 細細尾巴搖阿搖

 跟我一起畫

黑ㄏㄟ 猩ㄒㄧㄥ 猩ㄒㄧㄥ

我是動物園裡的大明星，會模仿人類的行為。例如掃地、拖地、擦桌椅等一般的家務事，只要訓練一下也是個好幫手呢！

① 一個圓圈圓又圓

② 鼻子嘴巴畫圓內

③ 一個m形二小眼

④ 二耳外圈大橢圓

⑤ 細長二手和手指

⑥ 長長身體二腳連

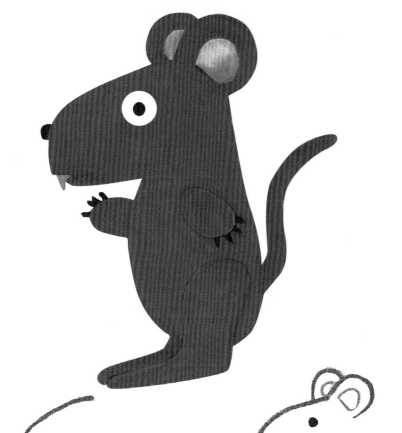

 動物小知識

老ㄌㄠˇ 鼠ㄕㄨˇ

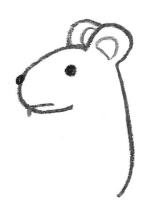

吱～我又出來找尋吃的東西。最愛吃起司也愛肯咬東西，難怪人類這樣的討厭我。但也沒辦法因為我的牙齒會一直的長，所以才會咬東西嘛～

① 一個橢圓缺個邊

② 上有二耳圓又圓

③ 眼睛嘴巴和直背

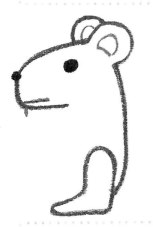

④ 大大腳丫像雨鞋

⑤ 一條弧線連手腳

⑥ 細細長長的尾巴

兒童動物區
《42》

跟我一起畫

兔ㄊㄨˋ子ㄗˇ

我有兩隻長長的耳朵，
有風吹草動都可以聽的一
清二楚；短短的尾巴和四
隻腳蹦蹦跳跳的，跑的特
別的快！

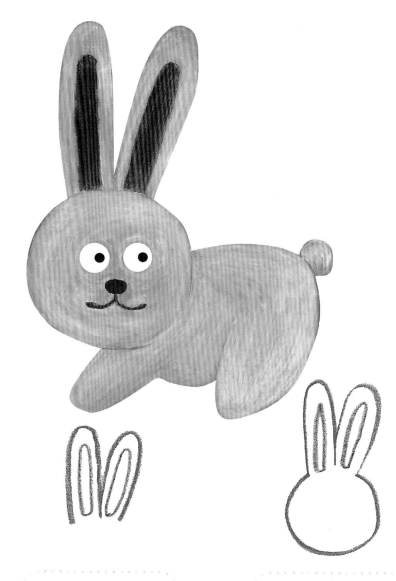

① 二個長耳朵相連

② 上有二個長橢圓

③ 一個大圓耳下連

④ 二個圓眼鼻和嘴

⑤ 彎出後腿和前腿

⑥ 小小尾巴像圓球

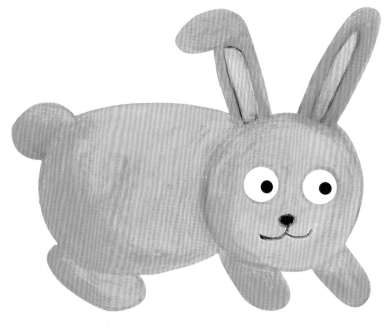

 動物小知識

兔ㄊㄨˋ 子ㄗ˙

兔子的樣子圓圓胖胖的很
可愛，但是其實牠是屬於
有害的動物，在農田裡喜
歡肯咬植物的根莖，也經
常會破壞森林和草原哦！

① 二根長耳短線連

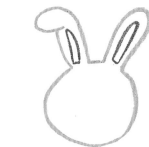

② 大大圓形耳下連

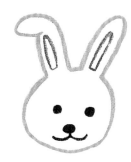

③ 眼睛鼻子彎彎嘴

④ 頭下伸出二小腳

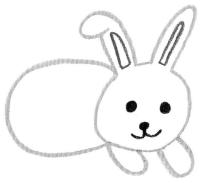

⑤ 胖胖身體圓又圓

⑥ 小球尾巴和後腿

跟我一起畫

暹工　邏ㄌㄨㄛ　貓ㄇㄠ

我的家鄉在泰國的地方，
有著細長的身體短短的
毛，而耳朵、四隻腳和尾
巴都呈淡紫色的，這就是
我的特徵。

① 一個大大的橢圓

② 二個尖耳和眼鼻

③ 連著彎彎的身體

④ 細長的腳弧線連

⑤ 旁邊再畫二條腿

⑥ 彎彎尾巴屁股連

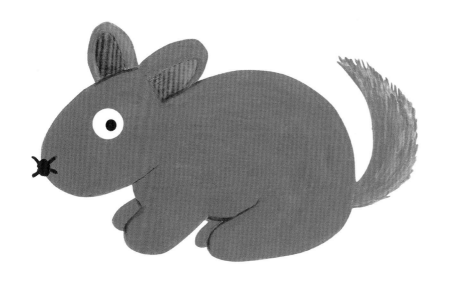

動物小知識

龍貓

我是可愛的絲毛鼠，外號叫龍貓，大多分布在荷蘭，人類很喜歡把我當寵物來養，而且日本宮崎駿把我當作主角，畫了一部人人都喜愛的卡通！

① 一個橢圓畫一半

② 二個耳朵眼和鼻

③ 拋出彎線向前勾

④ 小小前腳圓肚皮

⑤ 一隻鼠有四隻腳

⑥ 還有毛毛的尾巴

跟我一起畫

貴ㄍㄨㄟ 賓ㄅㄧㄣ 狗ㄍㄡ

我家鄉在歐洲的法蘭西，屬於標準型貴賓犬，高貴是我的專利，人類常常把我打扮的漂漂亮亮，帶著我去參加party或者參加選美比賽。

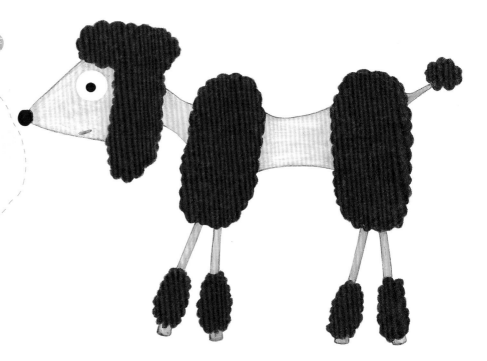

① 一個尖尖的三角

② 小鼻小眼和小嘴

③ 雲朵耳朵雲朵頭

④ 細細脖子和身體

⑤ 二朵直立的雲朵

⑥ 腳上也有雲朵毛

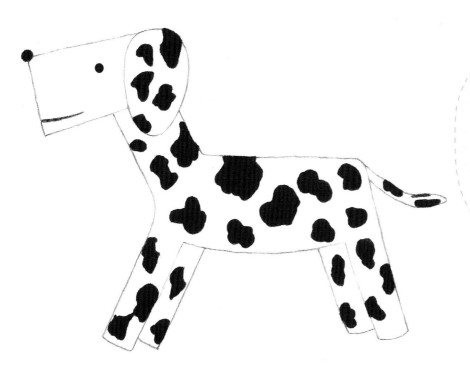

大ㄉㄚˋ 麥ㄇㄞˋ 町ㄉㄧㄥ

我雪白的身上有一朵一朵
像雲朵的黑色斑點，可愛
的模樣還被寫成故事、拍
成電影，沒錯！我就是
101忠狗裡的大麥町狗！
可愛吧！

① 一個直立橢圓形

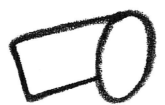

② 長長又方方的頭

③ 小鼻小眼和彎嘴

④ 一個單拱橋身體

⑤ 補上兩腳和尾巴

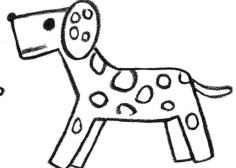

⑥ 黑黑雲朵身上畫

跟我一起畫

臘腸狗

我的家鄉在德國，我有長長的身體，短短的小腿，可是我跑的很快，所有目標都逃不過我的眼睛，還會像主人撒嬌，贏得主人歡心！

① 一個小小的橢圓

② 一個半圓連旁邊

③ 長長弧線勾回來

④ 二腳連成單拱橋

⑤ 小小短短四隻腳

⑥ 黑黑鼻子和小眼

動物小知識

家ㄐㄧㄚ 山ㄕㄢ 羊ㄧㄤ

有一撮小鬍子是我們的特色，喜歡一個人生活，整天忙著吃草吃葉子，對植物破壞性大，也是全世界普遍飼養的家畜，提供肉、乳等用途。

① 一個大大的橢圓

② 二個小耳彎彎眼

③ 二隻彎角向上長

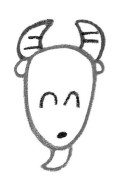

④ 下巴長出小鬍鬚

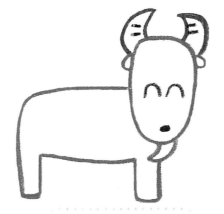

⑤ 頭連一個單拱橋

⑥ 細細尾巴四隻腳

跟我一起畫

安哥拉羊

身體本來就很胖，再加上長滿了雪白的絨毛，彷彿像裹著棉花一樣。所以看起來肥肥胖胖的，大家都喜歡我的羊毛，做出美麗的衣裳！

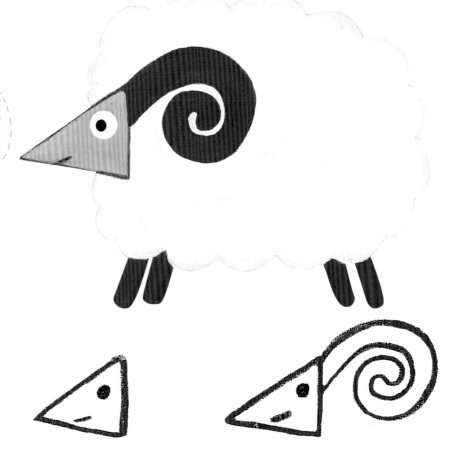

① 一個小小三角形

② 圓圓眼睛和笑嘴

③ 彎彎大角像漩渦

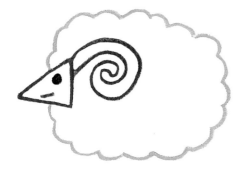

④ 一片雲朵的身體

⑤ 雲下伸出二小腳

⑥ 一隻羊有四隻腳

動物小知識

綿ㄇㄧㄢˊ 羊ㄧㄤˊ

我的羊毛既柔軟又富彈性，
油脂多且成捲曲狀，可做成
羊毛衣或毛線；我的皮很
薄，體脂又多，還可以作為
綿羊油的原料，保養人們的
肌膚！

① 一個方方的長臉

② 頭上有雲和眼睛

③ 冒出二個彎彎角

④ 身體尾巴似雲朵

⑤ 二隻細腳雲下站

⑥ 一共算有四隻腳

跟我一起畫

乳ㄖㄨˇ 牛ㄋㄧㄡˊ

我的家鄉在荷蘭,身體有
著黑白花紋色塊,在世界
各地都看得到我,所產的
鮮乳是自然界營養最均衡
的食品,哺育了千千萬萬
的人類。

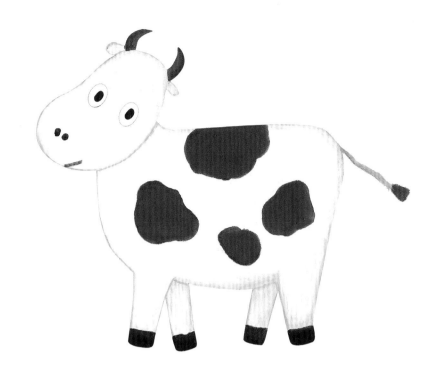

① 一個彎彎的豌豆

② 二個眼睛二點鼻

③ 小小耳朵彎彎角

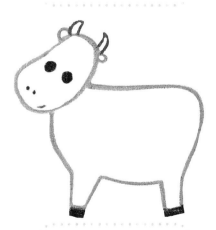

④ 橢圓身體凸二腳

⑤ 四隻腳短短尾巴

⑥ 身上斑紋像雲朵

 動物小知識

黃牛

三百多年前,荷蘭人從印度將黃牛引進來台灣,主要用來耕田和拉車載貨。牠的耐力強且耐粗食,農人常利用牠來耕作旱田,水牛和黃牛都是農人的好朋友!

① 一個大臉像豌豆

② 小小耳朵和二角

③ 半圓身體弧線連

④ 短短小小的前腳

⑤ 數一數有四隻腳

⑥ 短短尾巴和鈴鐺

跟我一起畫

水尽尽牛3又

我住在溫暖的南方，常常下田幫主人工作。最愛跑去池塘中泡在水裡消暑，或在泥漿中打滾，讓泥巴沾滿皮膚以防止蚊蟲叮咬，力氣大又聰明，也是農夫最得力的助手。

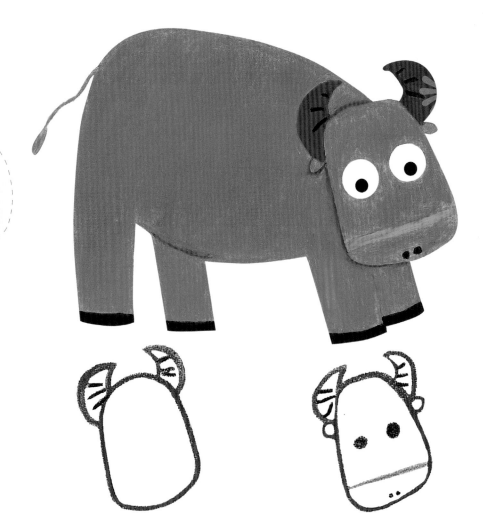

① 一個歪斜布丁臉

② 二隻彎角向上長

③ 有眼有耳二點鼻

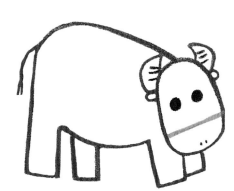

④ 連起一座單拱橋

⑤ 加一加有四隻腳

⑥ 屁屁長出細尾巴

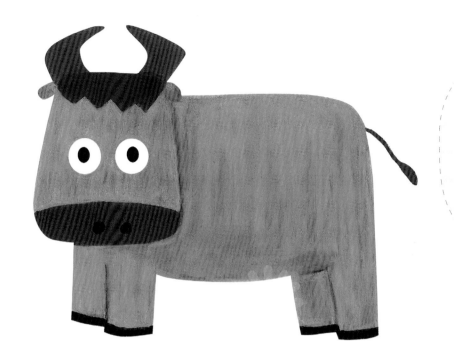

動物小知識

牛 ㄋㄧㄡˊ

牛是一種忠誠且老實的草食性動物，無論公、母頭上均有牛角，還會反芻。性情溫順，除了耕田地外，還會幫我們不少的忙，是個聽話的好幫手。

① 小山小耳布丁臉

② 鼻子二點眼圓圓

③ 二隻彎角向上長

④ 連起一座單拱橋

⑤ 一隻牛有四隻腳

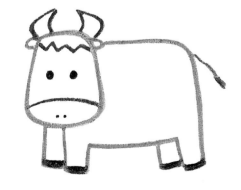

⑥ 還有細細的尾巴

跟我一起畫

驢 子

驢子長得和馬有幾分神似,但是個頭卻比馬還嬌小、力氣也比較弱,唯一贏過馬的只有耳朵和大頭。脾氣不好又固執,就是所謂的"驢脾氣"。

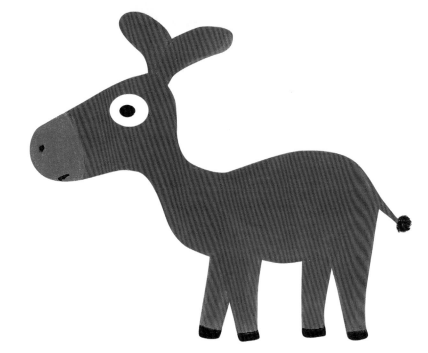

① 一個橢圓缺一角

② 長長耳朵像翅膀

③ 波浪線連頭和腳

④ 一條弧線二腳連

⑤ 一隻驢有四條腿

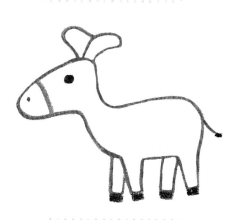

⑥ 還有細細的長尾

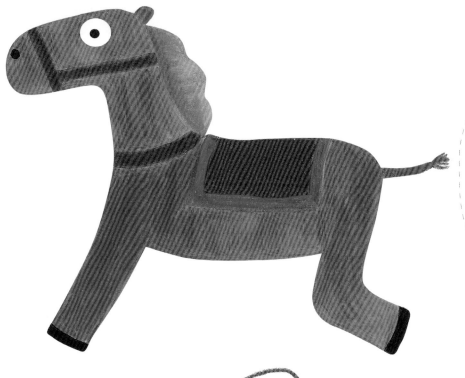

動物小知識

家ㄐㄧㄚ 馬ㄇㄚˇ

迷你馬的家鄉在英國，腿較粗壯，頭也顯得較大，在礦場內幫忙人們拉車工作，牠可愛的外型深受人們喜愛，也適合孩童、婦女騎乘或當寵物。

① 一個橢圓半邊缺

② 波浪線連頭和腳

③ 彎彎前腳身體長

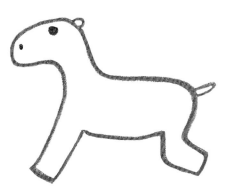

④ 短短尾巴耳朵小

⑤ 波浪鬃毛脖子長

⑥ 穿上美麗的馬鞍

跟我一起畫

美ㄇㄟˇ 洲ㄓㄡ 野ㄧㄝˇ 牛ㄋㄧㄡˊ

我們決鬥吧！因為生活在美洲
地區的曠野之中，所以喜歡找
同伴來打架，每當在決鬥時只
要用頭頂住對方，看誰先將對
方頂開誰就獲勝。

① 一個橢圓下巴尖

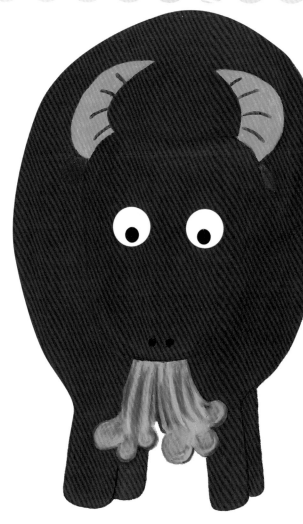

② 二邊小耳和小眼

③ 向上彎出二尖角

④ 大大橢圓圈起來

⑤ 四隻腳連接大圓

⑥ 鼻子噴氣像海浪

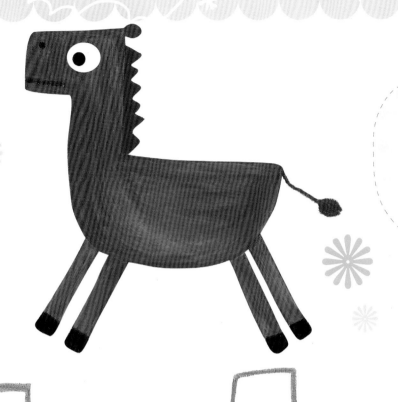

動物小知識
蒙古野馬
我們生長在蒙古、戈壁或阿爾
泰山地區，身上有著大地黃土
的顏色；放浪不羈是我們的天
性，在廣大草原之中，常與人
類一同感受奔馳的快樂。

① 寫一個大大的7

② 閃電下巴與7連

③ 一條直線直又長

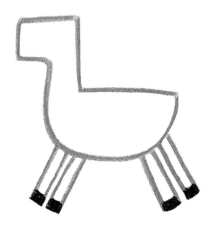

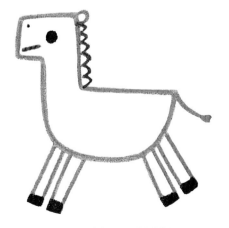

④ 大大半圓連二端

⑤ 四隻長腿直又細

⑥ 波浪鬃毛細細尾

跟我一起畫

駱馬

我是屬於駱駝科，十分耐旱；在秘魯、阿根廷的地區可以常看見我的蹤跡，也被人稱為"高原之舟"，印第安人多為我們的主人。

① 半個方形角圓圓

② 上有二耳和眼鼻

③ 一顆毛毛的水滴

④ 身體連腳像音符

⑤ 一隻駱馬四隻腳

⑥ 長出小小的尾巴

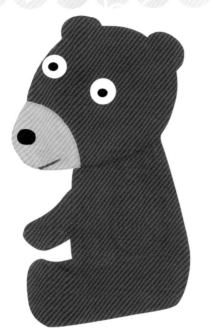

 動物小知識

棕(ㄗㄨㄥ) 熊(ㄒㄩㄥ)

我是世界上體型最大的熊，
而且也能像人一樣的行走。
什麼東西都吃的我，最喜歡
吃香香甜甜的蜂蜜，但總是
被蜜蜂叮的滿頭包。

① 一個橢圓頭尖尖

② 二小耳朵和眼鼻

③ 一條弧線下彎彎

④ 橢圓手和彎彎腳

⑤ 一條弧線連頭腳

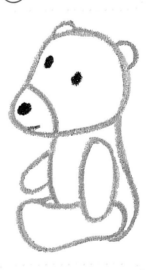

⑥ 伸出一隻小小手

跟我一起畫

熊ㄒㄩㄥ 貓ㄇㄠ

我們在古代唐朝的時候就曾被當作禮物送給了日本；在70年前露絲‧哈肯把一傳熊貓帶回美國飼養，並出版了一本叫做《淑女與熊貓》的書籍。

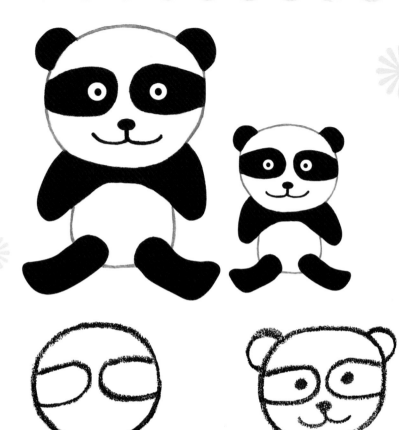

① 一個大大的圓圈

② 各畫二個半橢圓

③ 半圓耳朵鼻和嘴

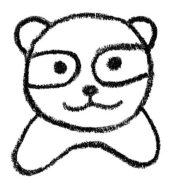

④ 二隻小腳連一起

⑤ 一個圓圓方身體

⑥ 向外伸出二隻腳

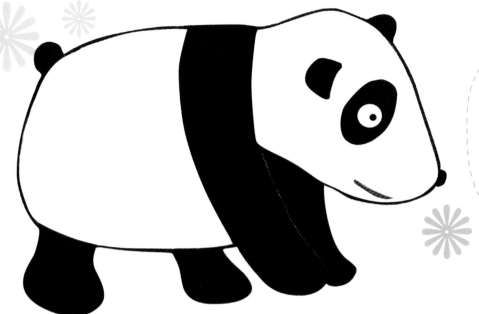

動物小知識

熊 貓

熊貓panda，屬於大熊貓科，是世界上珍貴又最受歡迎的動物，生長於中國，嚴重瀕臨絕種，喜歡獨居的我最愛吃的就是竹子！

① 長長橢圓前頭尖

② 二小耳朵橢圓眼

③ 前有小鼻後長手

④ 又圓又胖的身體

⑤ 二隻短短腳站立

⑥ 小小尾巴像圓球

跟我一起畫

熊ㄒㄩㄥ 貓ㄇㄠ

20世紀後，我們被當作中國的象徵，還出借給美國和日本的動物園，當作文化交流。不過我還是希望能在家鄉好好生活，自由自在的享用我的竹子大餐！

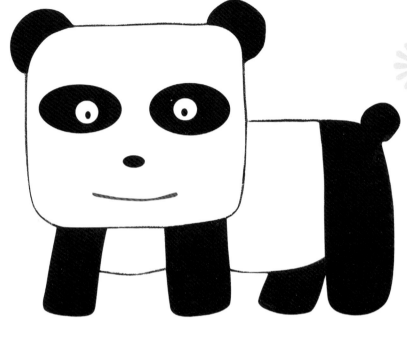

① 一個大大方形臉

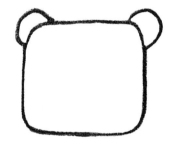

② 二個小小半圓耳

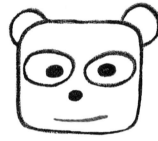

③ 橢圓眼睛大又黑

④ 下有二隻短短手

⑤ 方方身體連著腳

⑥ 小小尾巴像圓球

 動物小知識

北ㄅㄟˇ 美ㄇㄟˇ 浣ㄨㄢˋ 熊ㄒㄩㄥˊ

嘿～我不是小偷！我只是有一對像貓熊一樣的黑眼圈，平常就住在加拿大地區，習慣把食物或其他東西放在水中洗灌，因而得名『浣熊』。

① 歪歪方形二小耳

② 橢圓眼睛像眼鏡

③ 頭下伸出細長手

④ 方方身體圓肚皮

⑤ 二隻小腳直站立

⑥ 長長尾巴圓圓角

跟我一起畫

貂 ㄉㄠ

我的皮毛是人類的最愛，
被稱為"軟黃金"，是中
國東北的三寶之一，所以
我們的同伴都被捕捉，也
讓我們的數量越來越少
了。

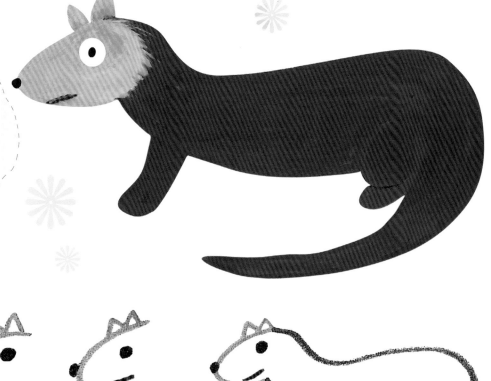

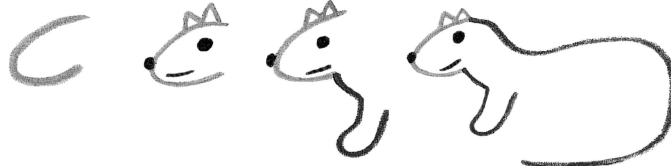

① 半個橢圓形的頭　　② 眼鼻和二小耳朵　　③ 下有小腳弧線連　　④ 波浪連起大半圓

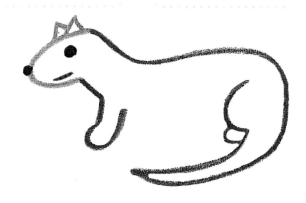

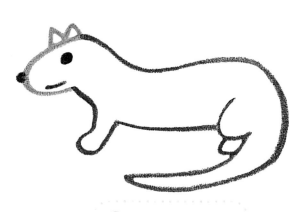

⑤ 弧線連大小半圓　　　　　⑥ 一條弧線二腳連

動物小知識

黃ㄏㄨㄤ 鼠ㄕㄨˇ 狼ㄌㄤˊ

我又叫華南鼬鼠，善於跳躍奔跑，而不善於爬樹，是兇猛的肉食性哺乳類動物，有一股濃烈的異味，所以人類都對我抱持著敬而遠之的態度。

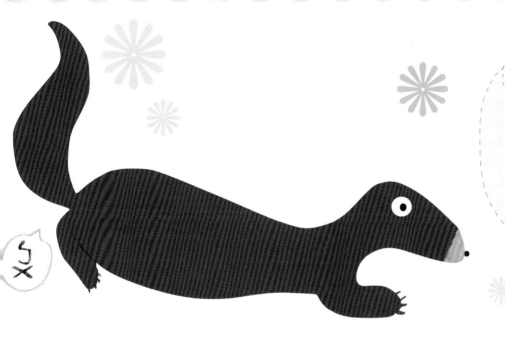

① 半個尖尖的橢圓

② 前有鼻子後有眼

③ 一條波浪連著頭

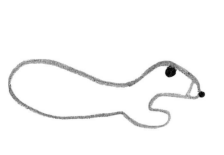

④ 向前彎出小小腳

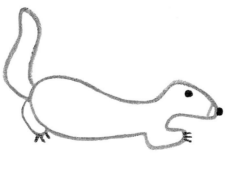

⑤ 後有尾巴和小腳

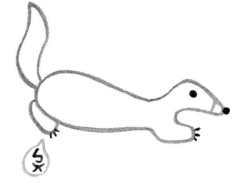

⑥ 圓圈凸出一尖角

跟我一起畫

河狸

我叫河狸，又叫海狸，有"水利工程建築師"的美譽，專門改造大自然環境。喜歡游泳與潛水，常在夜裡走來又走去，是國家1級保護動物。

① 半圓弧形向內彎

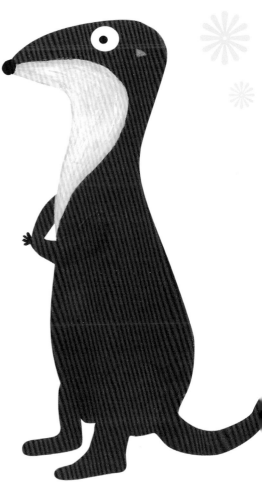

② 波浪連頭和尾巴

③ 二個尖尖手交叉

④ 小腳連手和尾巴

⑤ 加上另外一隻腳

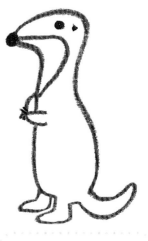

⑥ 有鼻有眼三角耳

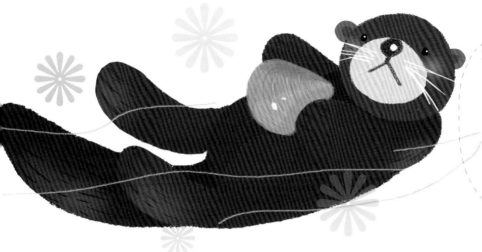

 動物小知識

海 獺

我的名字叫海獺，我隨身帶一塊石頭，當我摸到一個蛤蜊就拿起來，用石頭來敲一敲。平常除了覓食與休息之外，就是愛打扮了！

① 大橢圓包小橢圓

② 大圓鼻連尖尖嘴

③ 小小眼睛像瓜子

④ 二邊二個小半圓

⑤ 身連尾巴像鏟子

⑥ 手短短呀腳長長

⑦ 再畫隻手像水滴

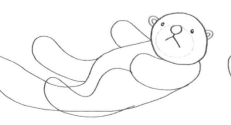

⑧ 手上拋出波浪線

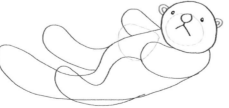

⑨ 三角圓圓的蛤蠣

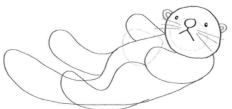

⑩ 長長鬍鬚臉上長

＊記得擦掉多餘的部份喔！

跟我一起畫

北極熊

別吵我！我正睡的香甜。
冰天雪地的北極是我家鄉，
因為皮毛下有厚厚的脂肪，所
以再冷我也不怕。但是溫室效
應讓冰山融化，我們也越來
越少了！

① 小小半橢圓的頭

② 向後拋出彎彎線

③ 向前勾出圓圓腳

④ 勾勾前腳在頭後

⑤ 小弧線連起二腳

⑥ 有眼有鼻有小耳

① 半橢圓連長直線

動物小知識

梅ㄇㄟˊ 花ㄏㄨㄚ 鹿ㄌㄨˋ

我的背上有白色的梅花斑
而得名梅花鹿，平時是很
溫和的，生性敏感機警，
若有任何風吹草動，我們
會馬上伸長脖子，瞪大眼
睛，進入警戒狀態。

② 連起一座單拱橋

③ 有腳有耳有尾巴

④ 小小眼睛和嘴巴

⑤ 二隻鹿角像樹枝

⑥ 梅花斑點身上畫

跟我一起畫

梅ㄇㄟˊ 花ㄏㄨㄚ 鹿ㄌㄨˋ

雌鹿的體型比較小，頭上是沒有鹿角的。而雄鹿從兩歲時開始長角，每年就增加一個分叉，五歲以後才停止分叉。你會分辨嗎？

① 一個小小半橢圓

② 鼻子眼睛二耳尖

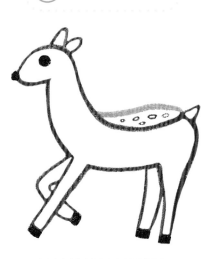

③ 波浪弧線頭腳連

④ 弧線連二隻長腳

⑤ 又彎又直四隻腳

⑥ 彎彎弧線小斑點

動物小知識

梅ㄟ 花ㄏㄨ 鹿ㄉㄨ

我最愛在樹林間吃樹葉
了，吃完就會在樹下打個
盹睡個午覺，或將吃過的
東西反芻一下，現在大多
在墾丁國家公園內野放，
快樂的生活著！

① 橢圓小臉下巴尖

② 有眼有鼻有小耳

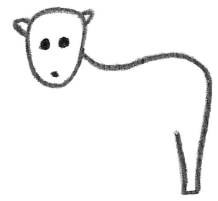

③ 波浪線連頭與腳

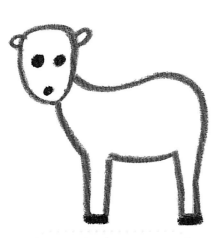

④ 二隻長腳弧線連

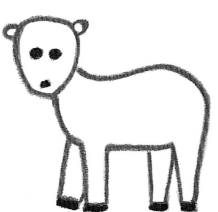

⑤ 一隻鹿有四隻腳

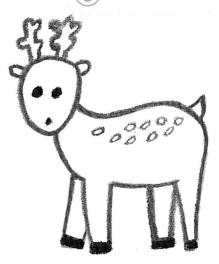

⑥ 樹隻鹿角身斑點

跟我一起畫

豪ㄏㄠˊ 豬ㄓㄨ

我有個老鼠的臉、棘刺的身體，身上的刺不僅很粗又很長，仔細看刺還有些倒鉤，要是不小心扎進你的身體，越是掙扎就越痛。

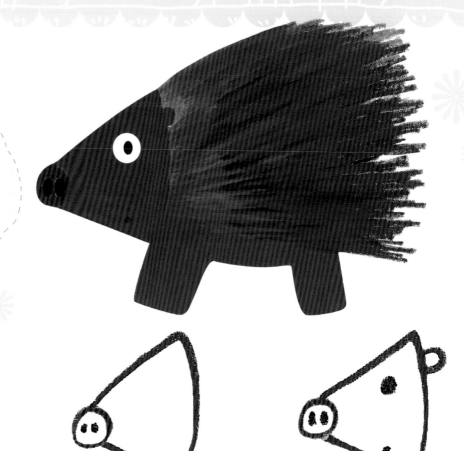

① 一個圓圈二小點

② 三角大臉像扇子

③ 有眼有嘴有小耳

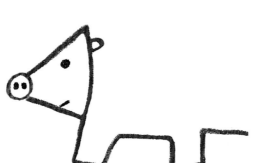

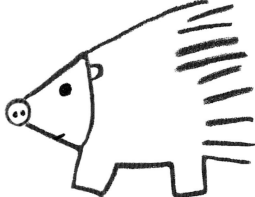

④ 又粗又短的小腳

⑤ 二隻小腳直線連

⑥ 向外發射刺刺線

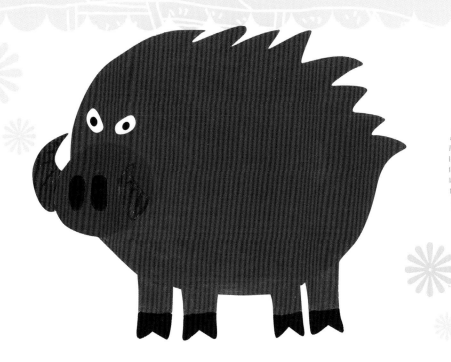

動物小知識

山ㄕㄢ 豬ㄓㄨ

我是本土山上的動物，所以整天在山區狂野的奔跑。由於棕黑色的身體所以你很難看得見我，脾氣很不好，敢惹我生氣就一口咬住你！

① 一個小小的圓圈

② 二個彎角上疊線

③ 圓內二點外二點

④ 圓圓身體毛髮亂

⑤ 短肥小腳頭尖尖

⑥ 中間畫出一道線

跟我一起畫

家ㄐㄧㄚ 豬ㄓㄨ

豬天生的雜食與多產，很早就被人類馴養來當家畜，中國字的「家」就是屋頂下有一頭豬，可見牠的重要性。而且其實牠既不笨也很愛乾淨喔！

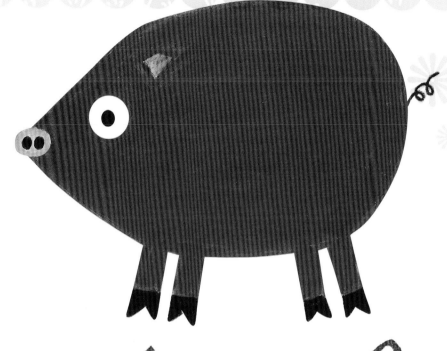

① 橢圓圈裡二黑點

② 三角大臉像扇子

③ 黑黑眼珠小耳朵

④ 圓圓滾滾的身體

⑤ 小腳短短缺三角

⑥ 又捲又短小尾巴

動物小知識

台ㄊㄞˊ 灣ㄨㄢ 山ㄕㄢ 豬ㄓㄨ

我也叫做野豬，整天很隨性的在山
區中到處跑，有長長的獠牙、和可
以與老虎對抗的大力氣，跑的很
快，但都是直線衝撞，登山客遇到
我們，通常嚇得拔腿就跑！

① 長長橢圓包黑點　　② 彎彎獠牙細尖長　　③ 一道波浪長又長

④ 圓圓屁股三小腳　　⑤ 二個小耳長頭上　　⑥ 背毛尾巴三角蹄

跟我一起畫

松鼠

在森林中我是最可愛的動物，生活中住在松樹林中，吃的是松果球，平常就在這裡和同伴玩耍。

① 一個半圓的弧線

② 有鼻有眼還有嘴

③ 二片耳朵直立長

④ 二隻小小的前腳

⑤ 圓圓身體連頭腳

⑥ 毛毛尾巴胖又長

動物小知識

穿山甲

我的全身上下裹著堅硬的鱗片，看起來像是穿上盔甲，但個性溫和又親切，最喜歡吃螞蟻，受到驚嚇時，我就會捲成一團像球一樣，不會被擊倒！

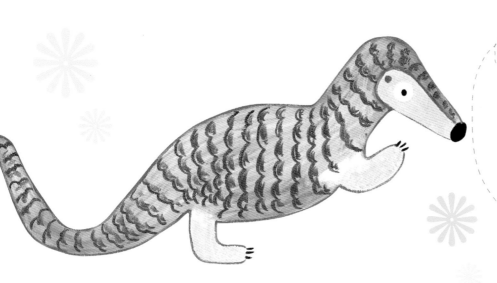

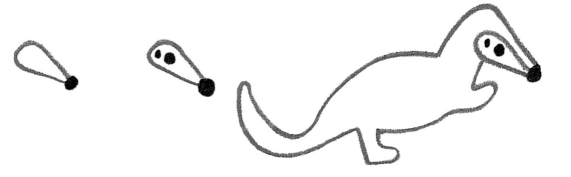

① 一顆小小黑豆子　② 長出一片長翅膀　③ 小小眼睛和耳朵　④ 長長尾巴二小腳

⑤ 身上紋路一道道　　　　⑥ 尖尖指甲細又長

跟我一起畫

台ㄊㄞˊ 灣ㄨㄢ 黑ㄏㄟ 熊ㄒㄩㄥˊ

黑熊等於狗熊，是人類給
我這樣取的外號。雖然我
的力氣很大，但是膽子卻小
的很，遇到敵人時，我都會
拔腿就跑。

① 大圓圈起小半圓

② 兩個小半圓耳朵

③ 二顆眼睛圓溜溜

④ 黑黑鼻子勾勾嘴

⑤ 胖胖身體二腳尖

⑥ 胸前一道打勾線

拼拼樂——是誰的尾巴呢？

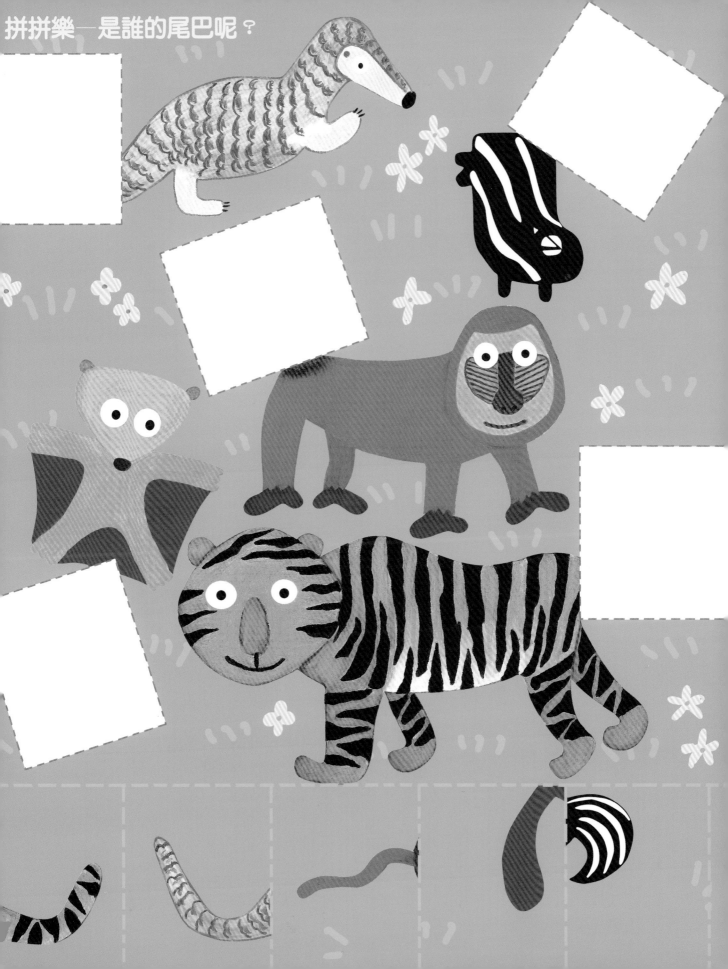

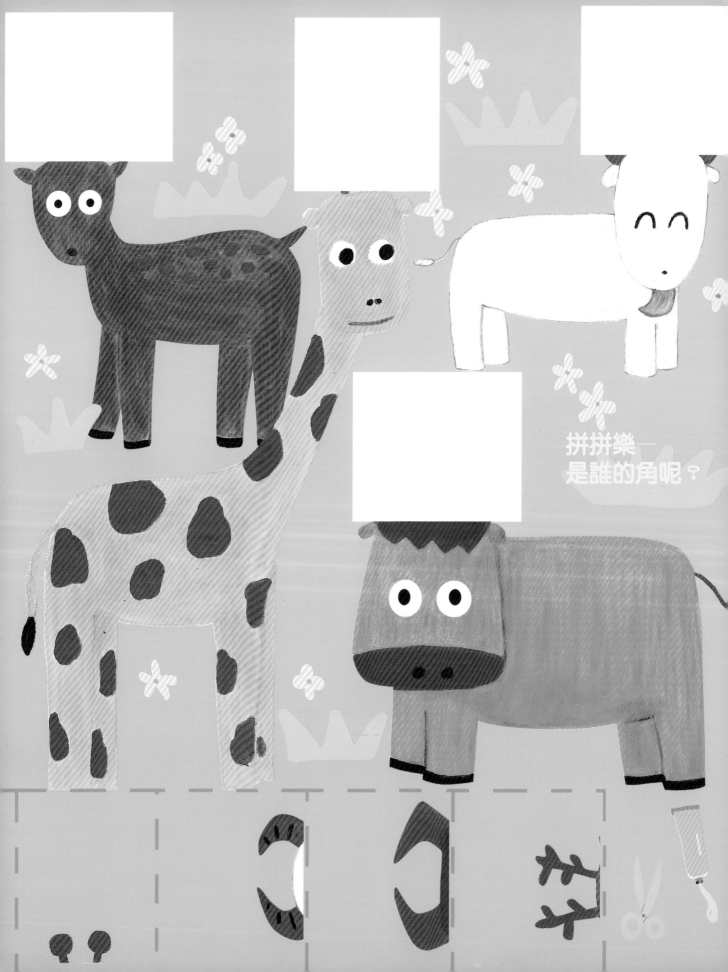

拼拼樂——
是誰的角呢？

動手作卡片～

將長頸鹿畫上紋路，再沿紅色虛線割開，黃色虛線為中間的對折線，對折後如下圖完成。（請翻至下頁繼續完成卡片內頁）

- - - - - - - - 中間摺線

- - - - - - 造型裁割線

———————— 卡片裁割線

此為正面

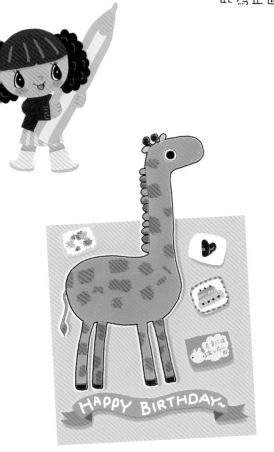

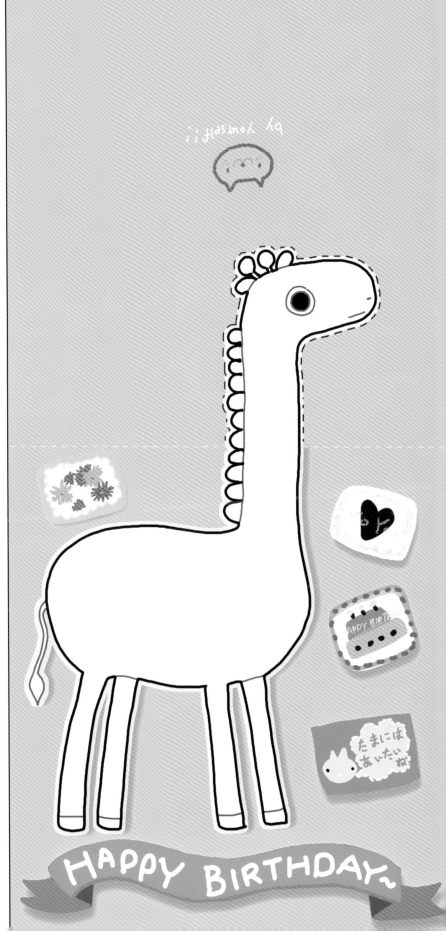

動手作卡片～

將蛋糕沿黑色實線剪下，依中線對折，蛋糕上黏貼處向後摺，並塗上膠黏於卡片上的黏貼處～

- - - - - - 中間摺線

此為內面

黏貼處

黏貼處

祝你生日快樂

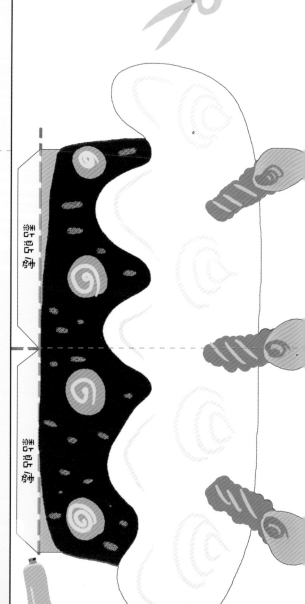

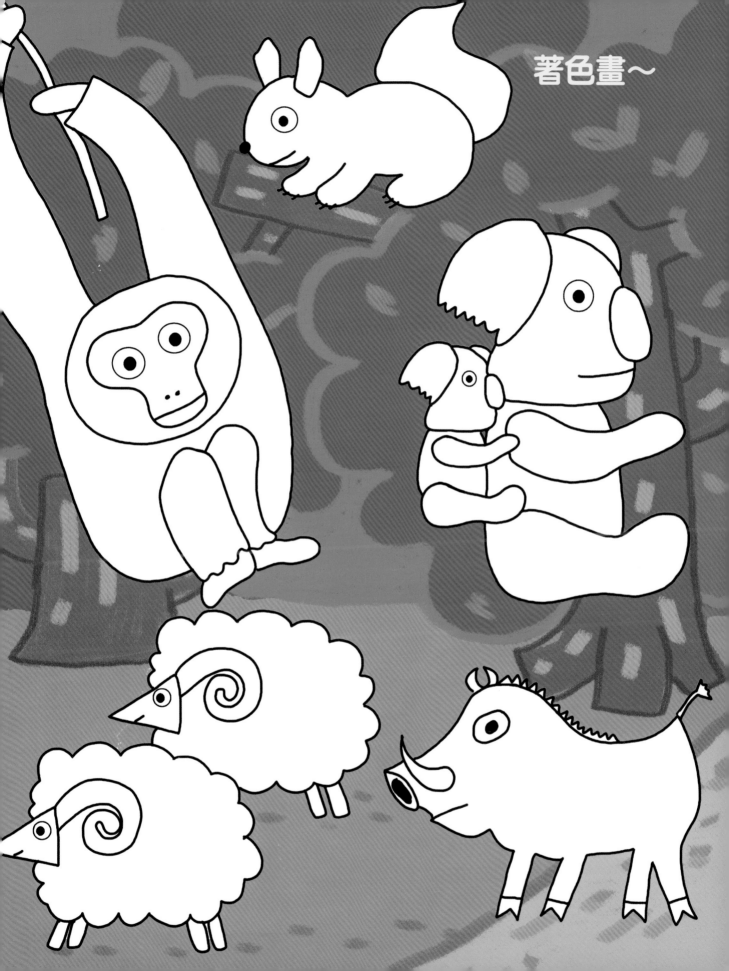

著色畫～

快樂塗鴉畫-1

陸 地 動 物

出版者	新形象出版事業有限公司
負責人	陳偉賢
地址	台北縣中和市235中和路322號8樓之1
電話	(02)2927-8446　(02)2920-7133
傳真	(02)2922-9041
圖‧文	林怡騰
總策劃	陳偉賢
執行企劃	黃筱晴
製版所	興旺彩色印刷製版有限公司
印刷所	利林印刷股份有限公司
總代理	北星圖書事業股份有限公司
地址	台北縣永和市234中正路462號5樓
門市	北星圖書事業股份有限公司
地址	台北縣永和市234中正路498號
電話	(02)2922-9000
傳真	(02)2922-9041
網址	www.nsbooks.com.tw
郵撥帳號	0544500-7北星圖書帳戶
本版發行	2006 年 3 月　第一版第一刷
定價	NT$280元整

行政院新聞局出版事業登記證/局版台業字第3928號

經濟部公司執照/76建三辛字第214743號

國家圖書館出版品預行編目資料

陸地動物 ／ 林怡騰文圖.--第一版.-- 台北

縣中和市：新形象/2006[民95]

　　面　：　公分--（快樂塗鴉畫：1）

注音版

ISBN 957-2035-75-4 (平裝)

1. 兒童畫　2.勞作

947.47　　　　　　　　95002178

創意聯想─在狗狗
身上畫出美麗的花
紋吧～